애플호롱의
명작동화
종이인형

종이인형 친구들과 재미있는 동화의 세계로 함께 떠나 보세요!

박수현 지음

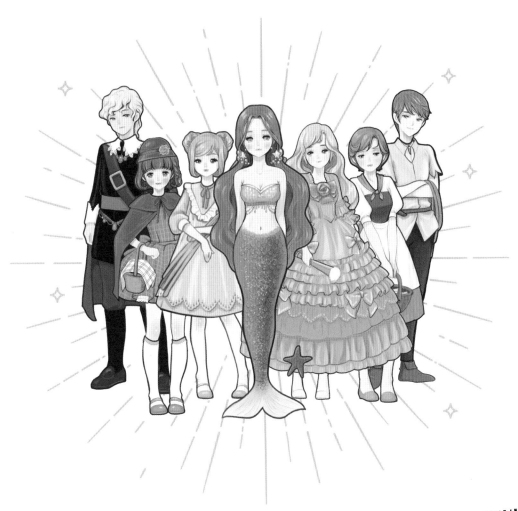

경향BP

머리말

어릴 적에 정말 좋아한 게 3가지 있습니다. 동화책, 동그란 딱지 그리고 종이인형입니다.

뉴트로, 레트로가 유행하면서 종이인형책이 여러 권 나와 요즘 아이들도 종이인형, 종이구관을 알게 되었지요.

제가 어릴 때는 학교 앞 문방구에 항상 종이인형이 있었습니다. 용돈이 조금 많이 생긴 날이면 주저 없이

종이인형을 사러 문방구들을 돌아다녔어요. 새로운 종이인형을 만나면 그날은 정말 행복했답니다.

옷이 잘 안 맞기도 하고 드레스가 복잡해 오리는 게 버거울 때도 있었지만 그 과정은 큰 즐거움이었어요.

지금은 볼 수 없는 커다란 전화번호부책 사이사이에 종이인형을 끼워 놓고, 친구들과 집에 모여 역할놀이를

하면서 파티도 하고 나들이도 가며 즐거운 시간을 보냈습니다.

종이인형으로 파티를 할 때 요리가 부족하면 직접 사인펜으로 그려서 채우기도 하고,

입히고 싶은 옷이 있는데 없으면 직접 종이인형 본체를 대고 그려서 새 옷을 만들기도 했어요.

종이인형을 떠올리면 아직도 설레고 마음이 몽글몽글해집니다.

제가 다른 이들보다 소녀감성을 더 가지고 있는 이유는 그림을 그리는 탓도 있겠지만 아마도 어렸을 때 봤던

동화책과 종이인형놀이 덕이 아닌가 하는 생각이 들어요.

종이인형을 가지고 놀며 자란 어른이라면 이 책을 통해 향수에 젖어 보세요.

지친 일상에서 종이인형으로 혼자만의 시간을 가지며 옛 추억 소환으로 잃어버렸던 동심을 되찾고

잠시나마 소녀감성으로 돌아가는 계기를 갖게 된다면 좋겠어요.

이 책에 수록된 명작동화

개구리왕자	비밀의 화원	어린왕자	작은 아씨들	헨젤과 그레텔
골디락스와 곰 세 마리	빨간모자	엄지공주	잠자는 숲속의 공주	콩쥐팥쥐
눈의 여왕	성냥팔이 소녀	오즈의 마법사	장화 신은 고양이	심청전
라푼첼	신데렐라	왕자와 거지	키다리 아저씨	춘향전
브레멘음악대	아라비안나이트	인어공주	피터팬	

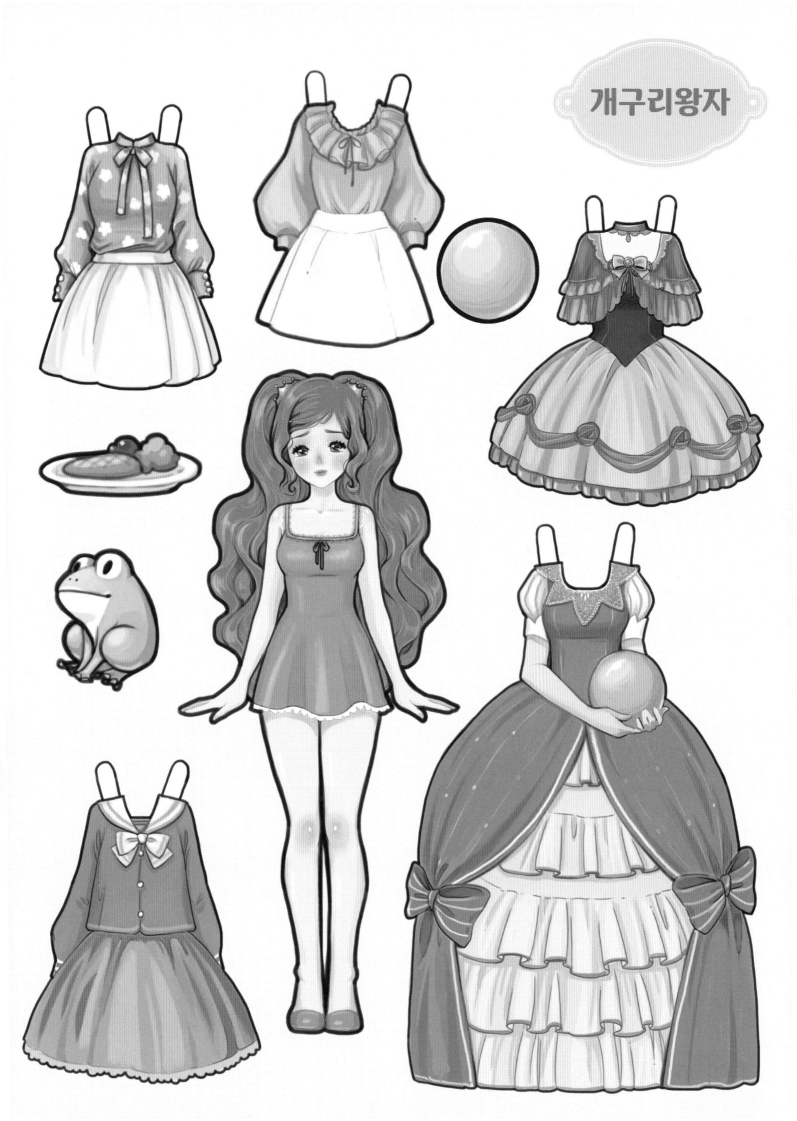

개구리왕자

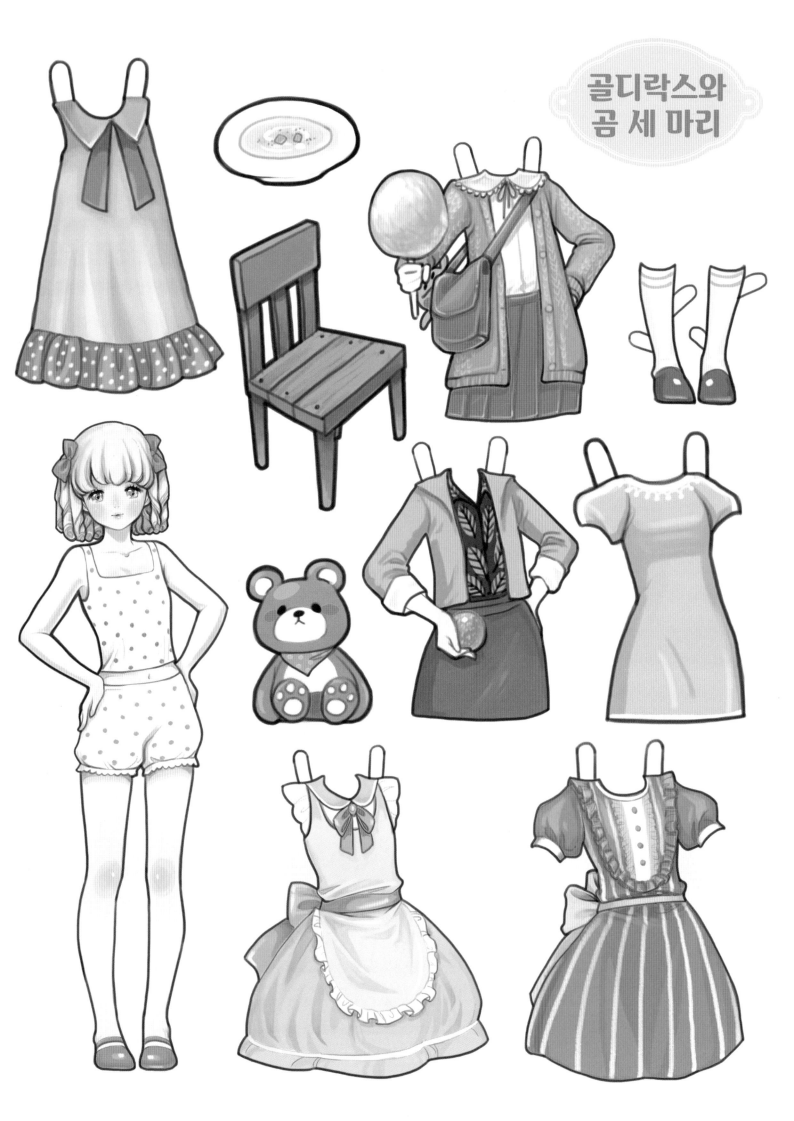

골디락스와
곰 세 마리

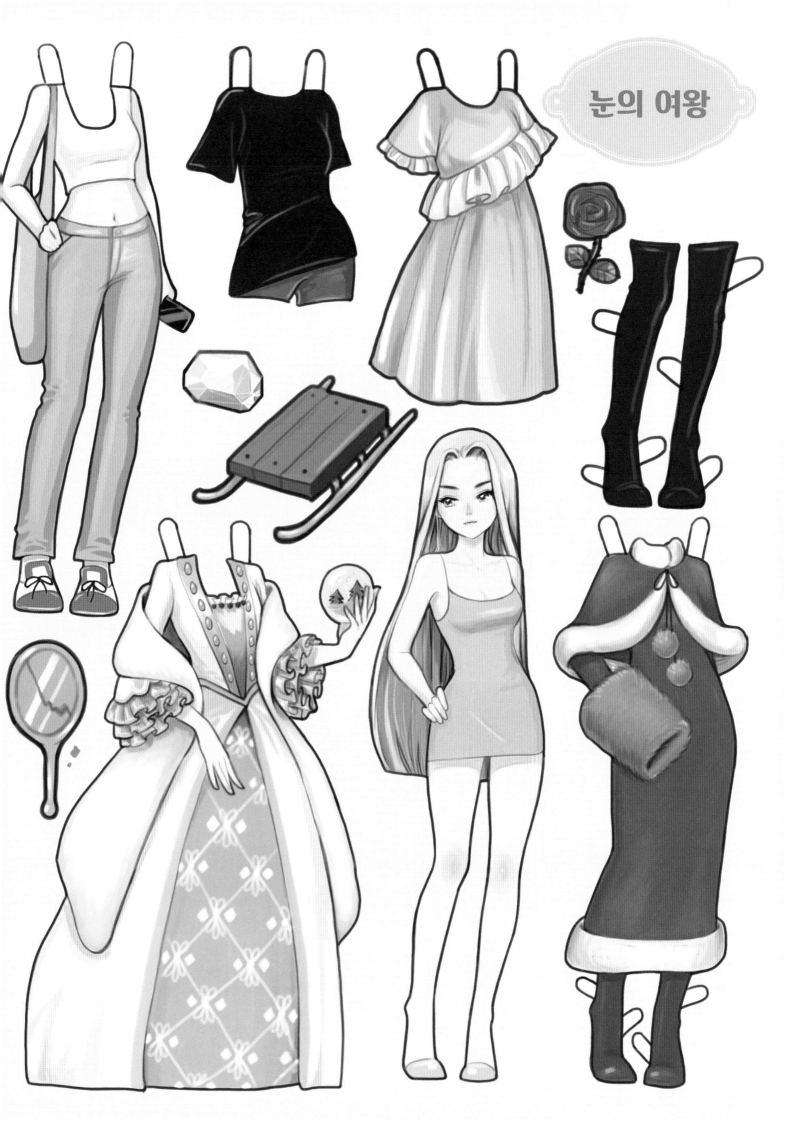

눈의 여왕

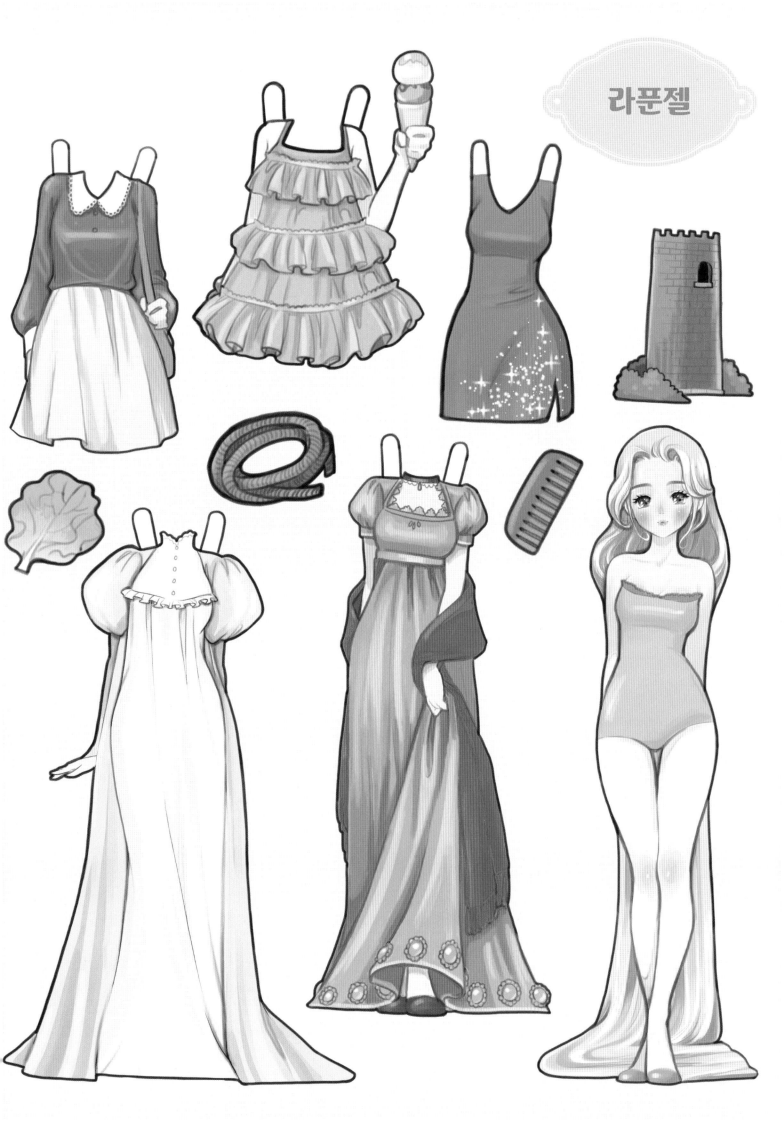

라푼젤

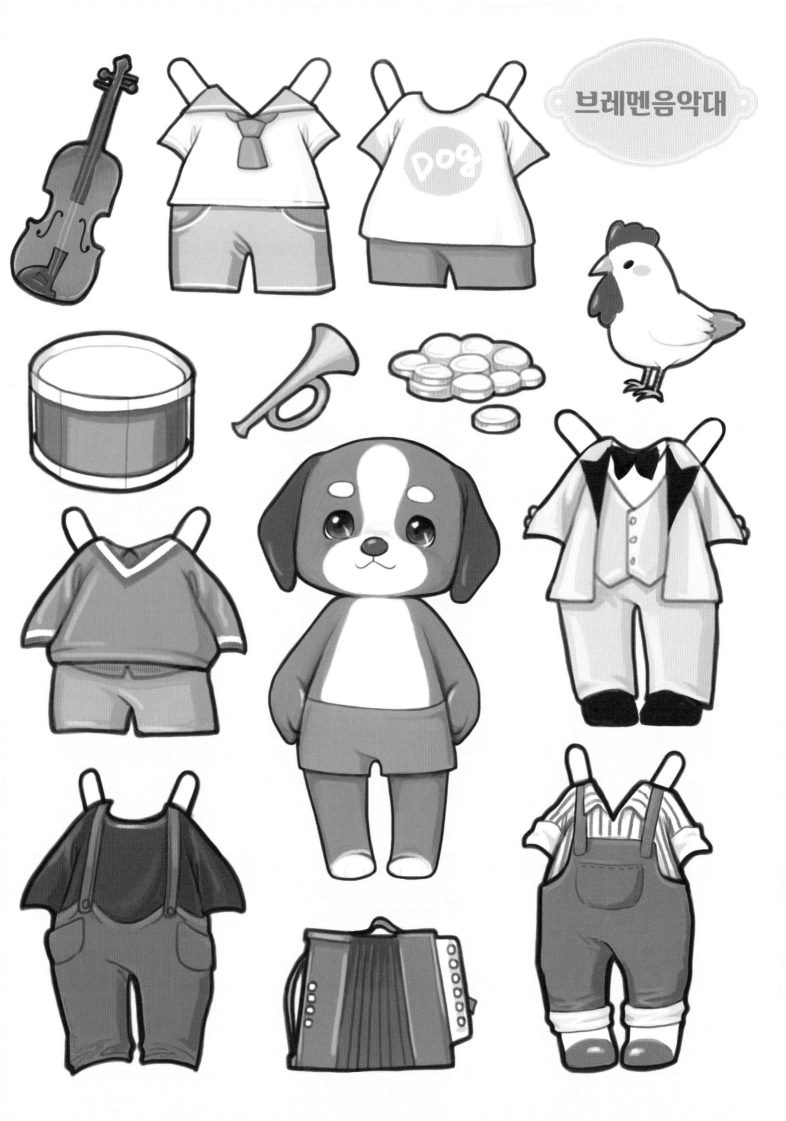

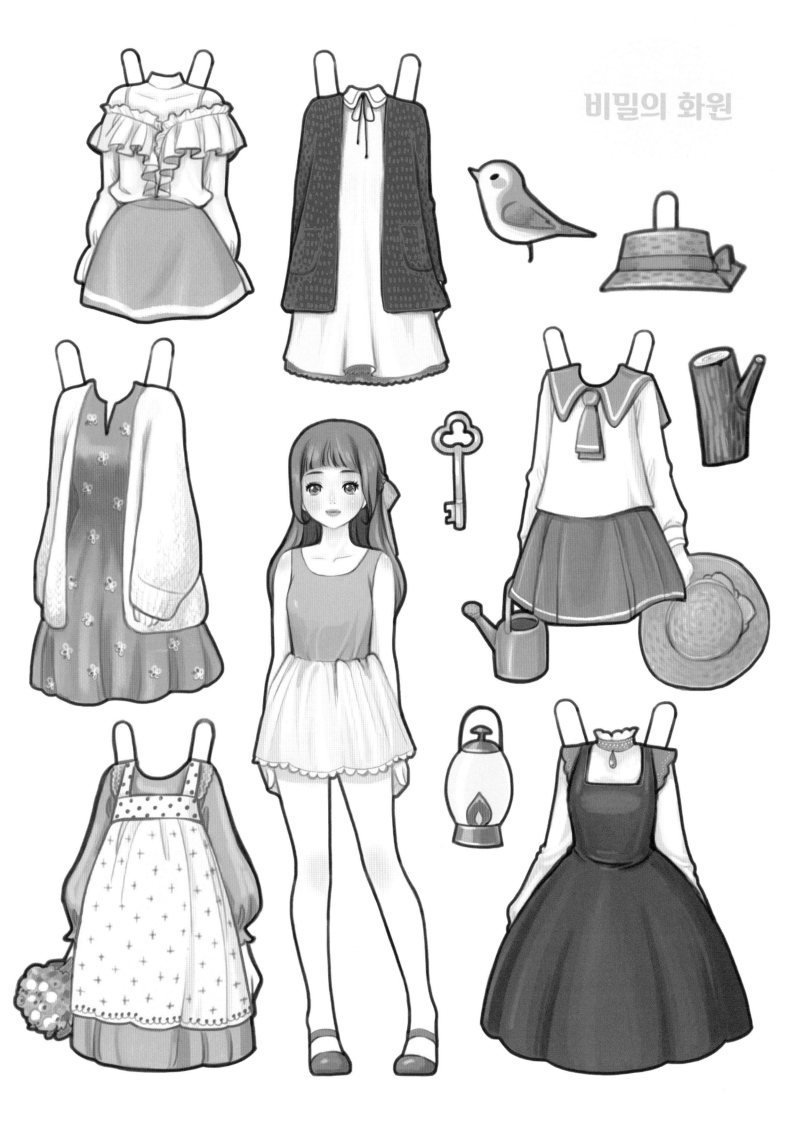

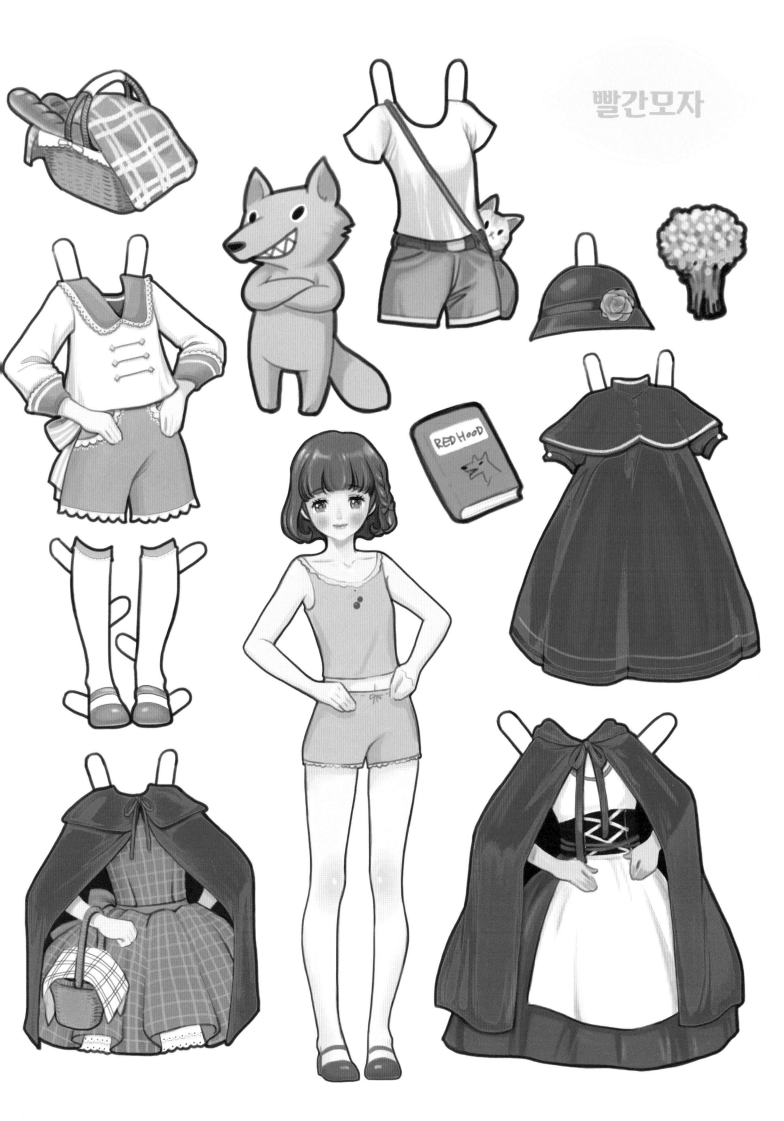

REDHOOD

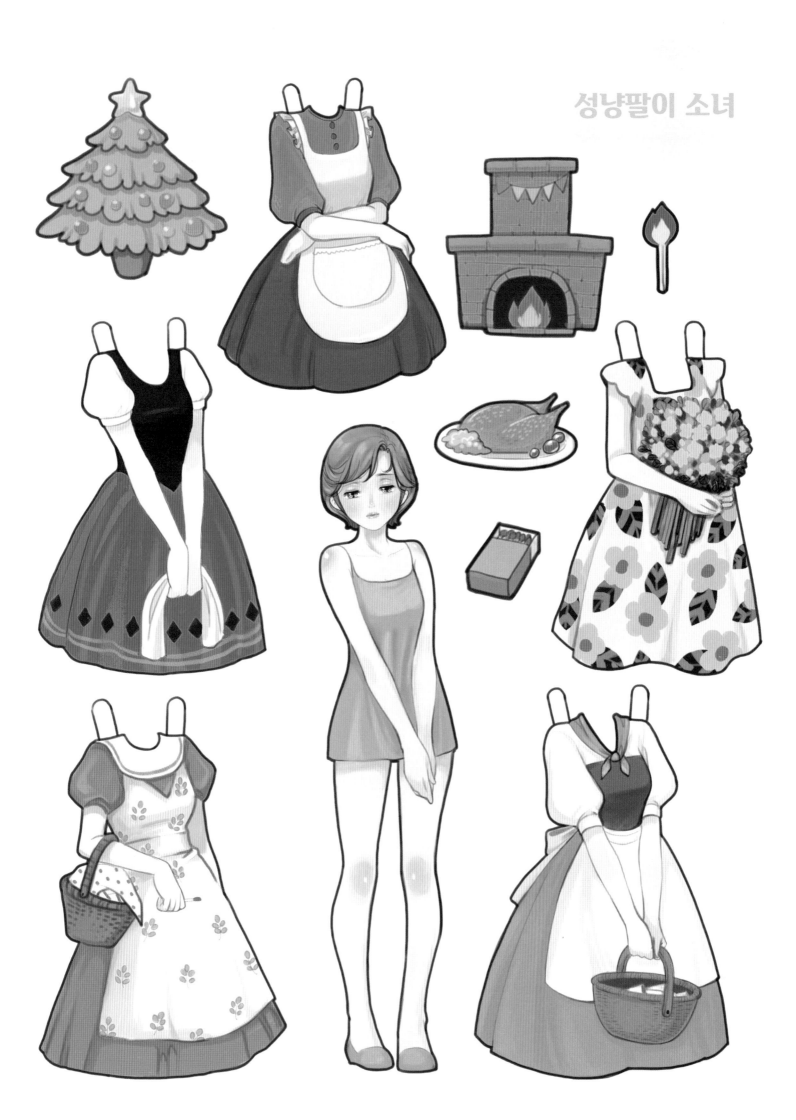

성냥팔이 소녀

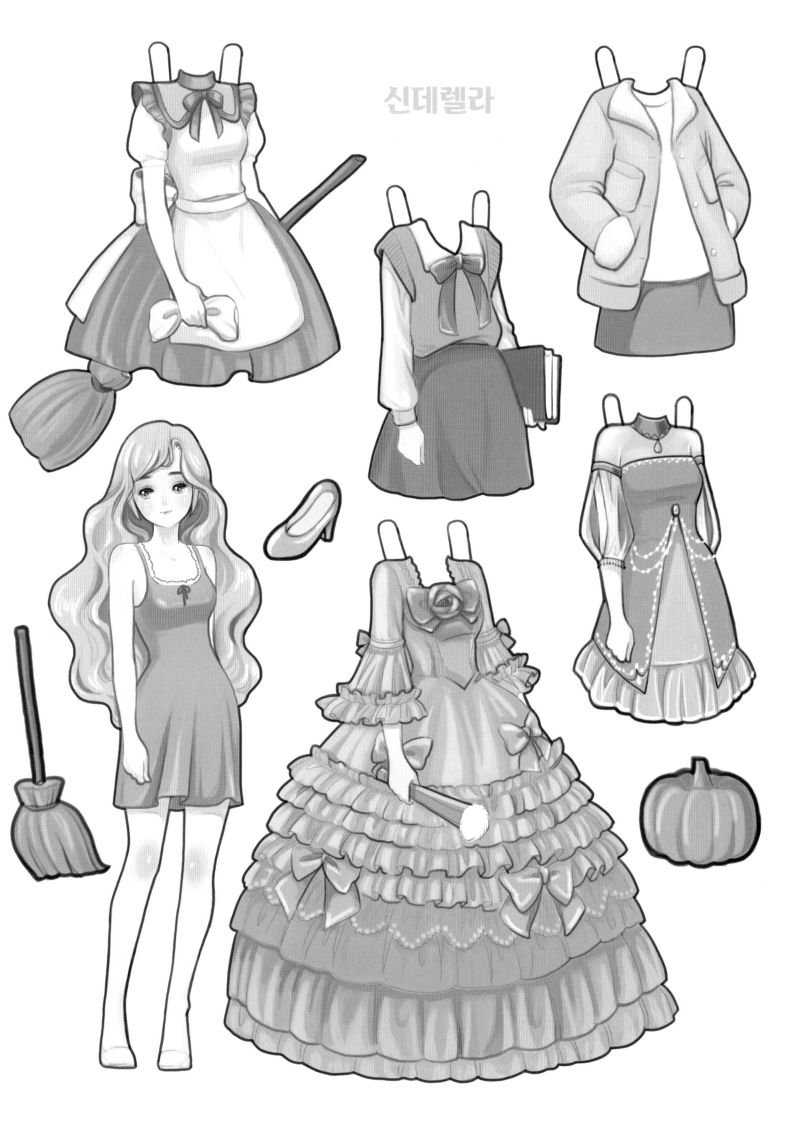

신데렐라

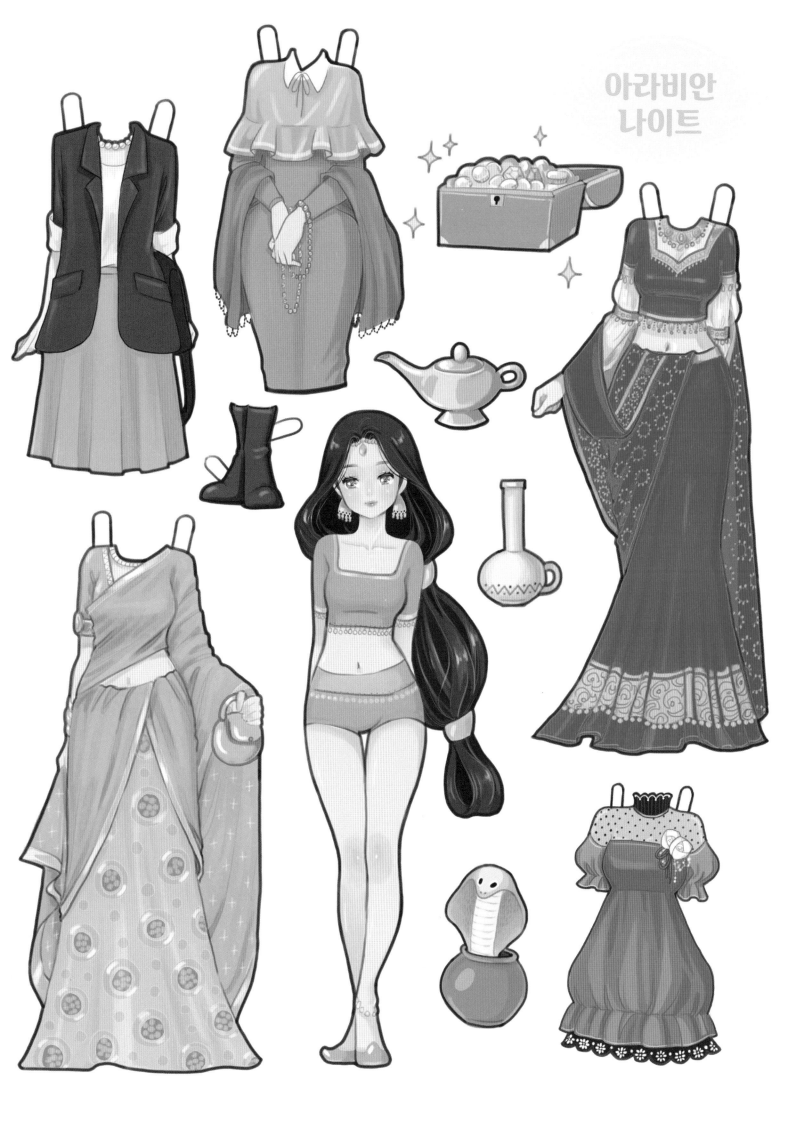

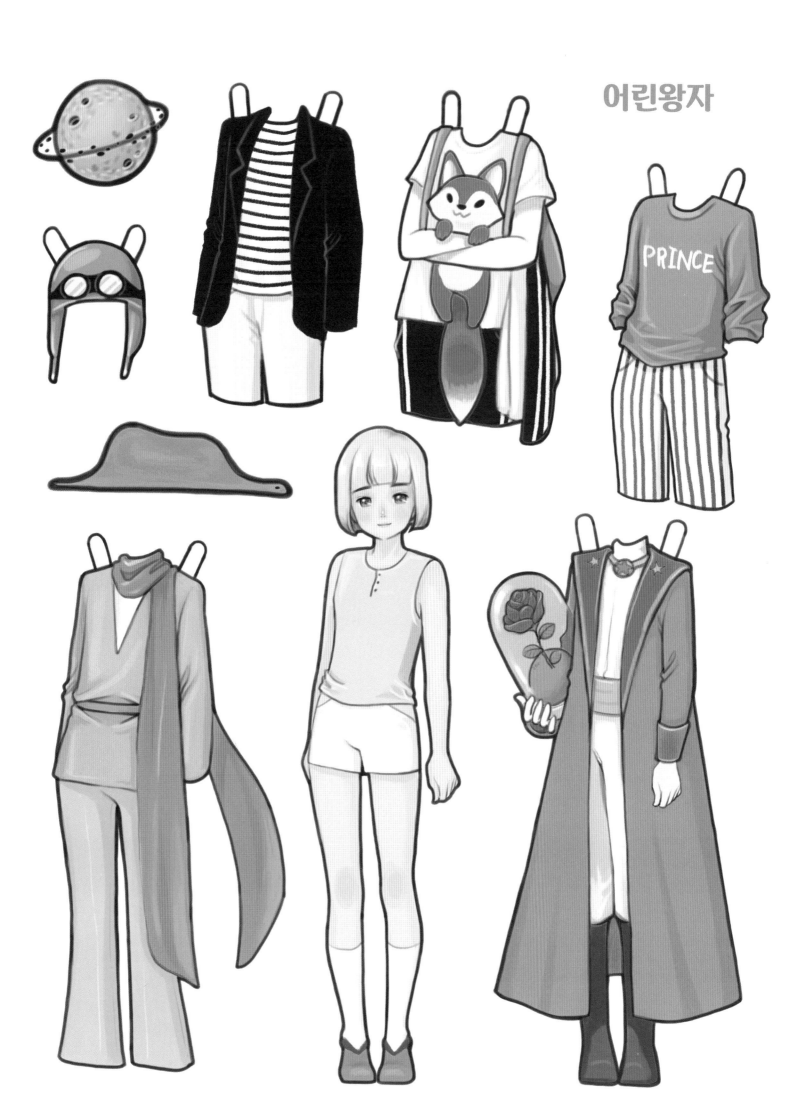

어린왕자

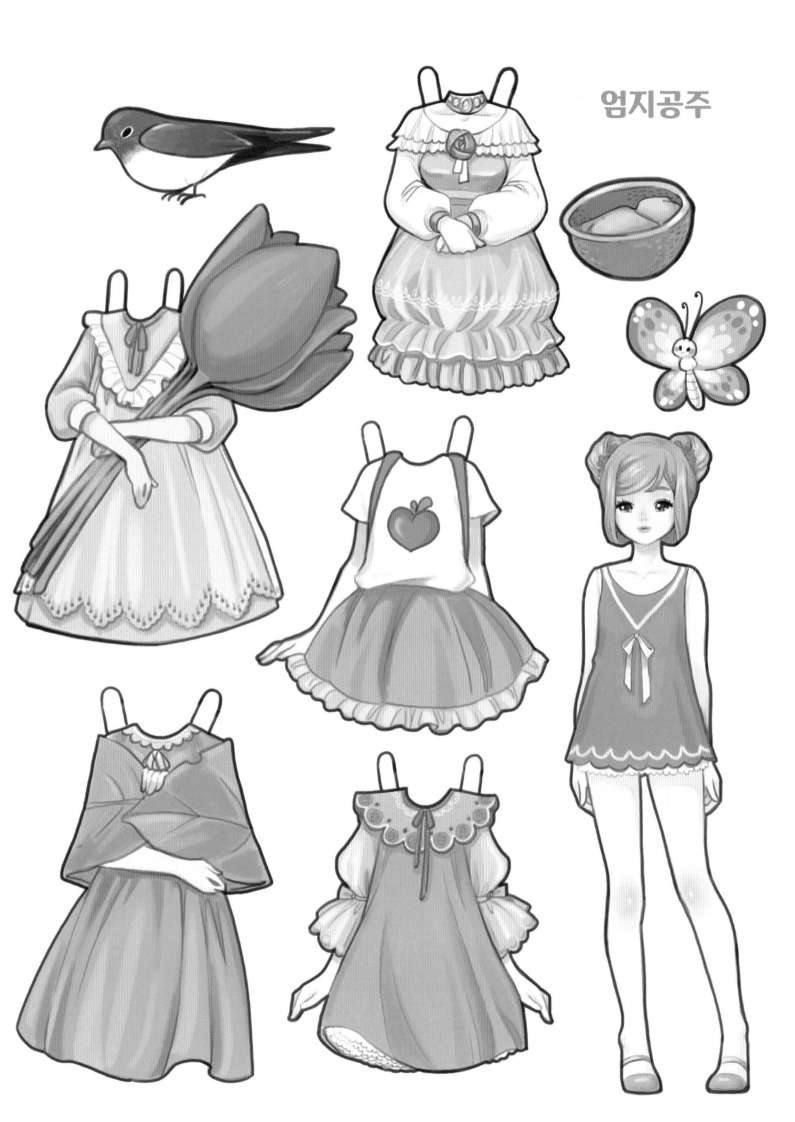

엄지공주

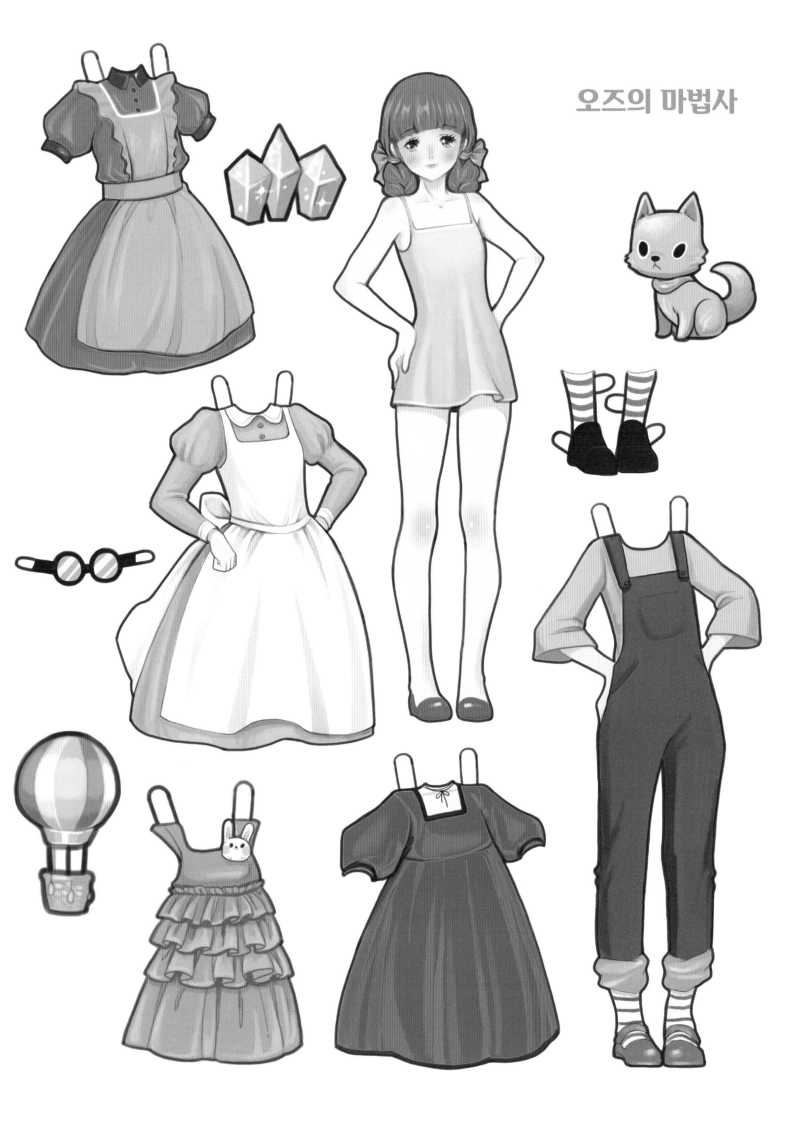

오즈의 마법사

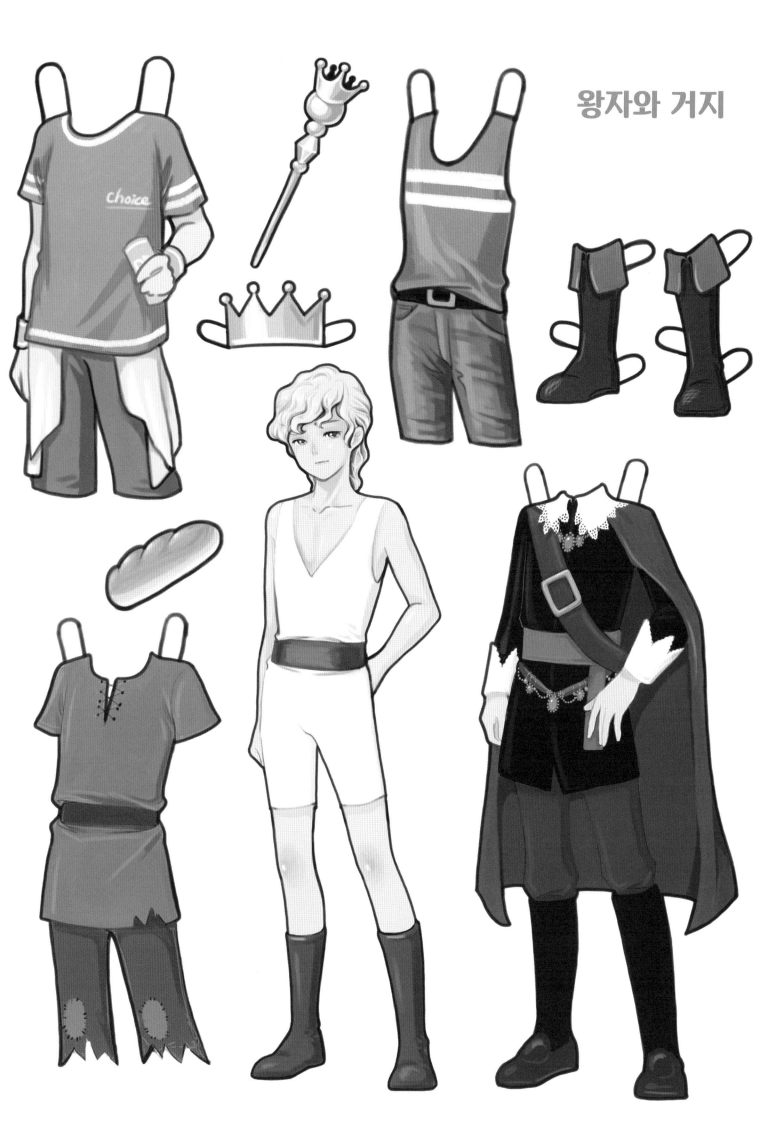

왕자와 거지

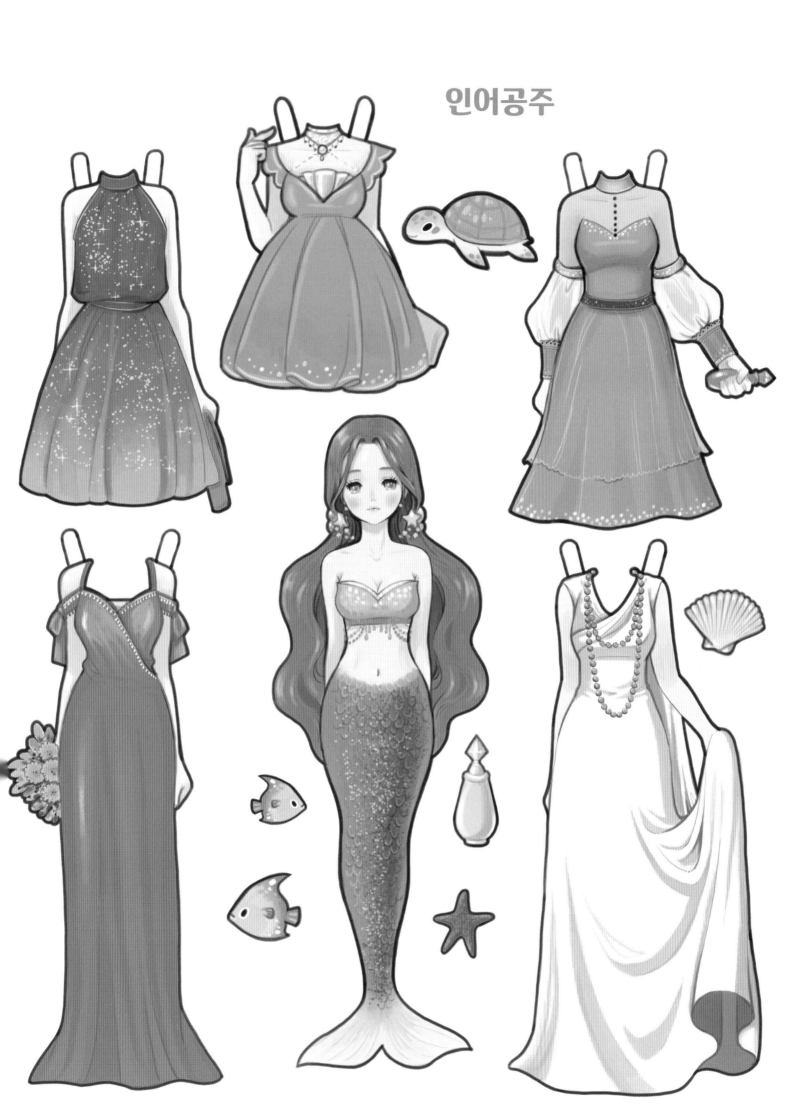

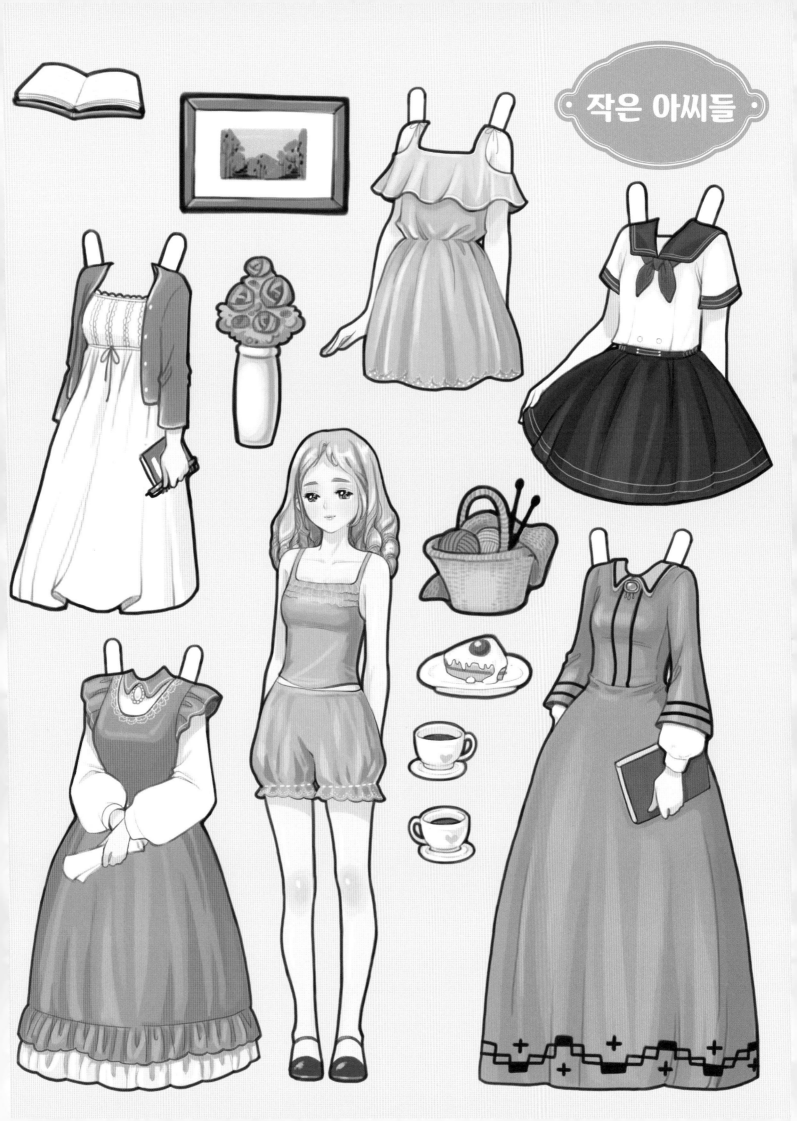

작은 아씨들

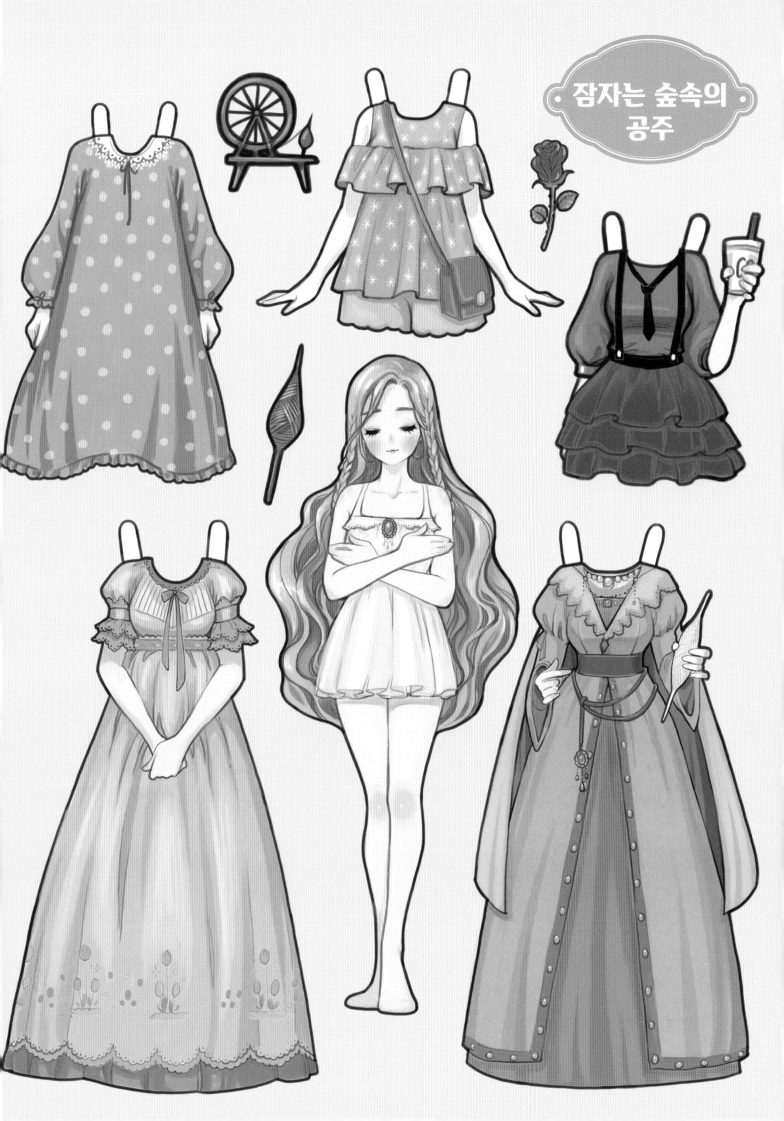

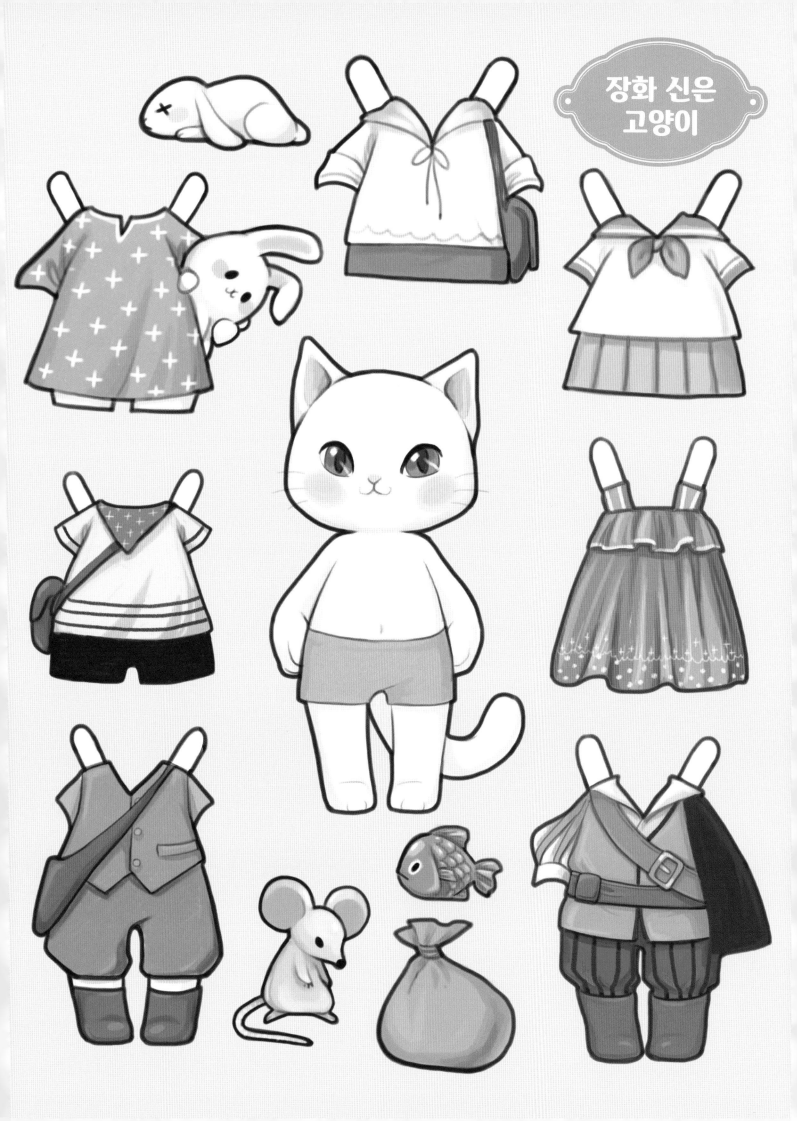

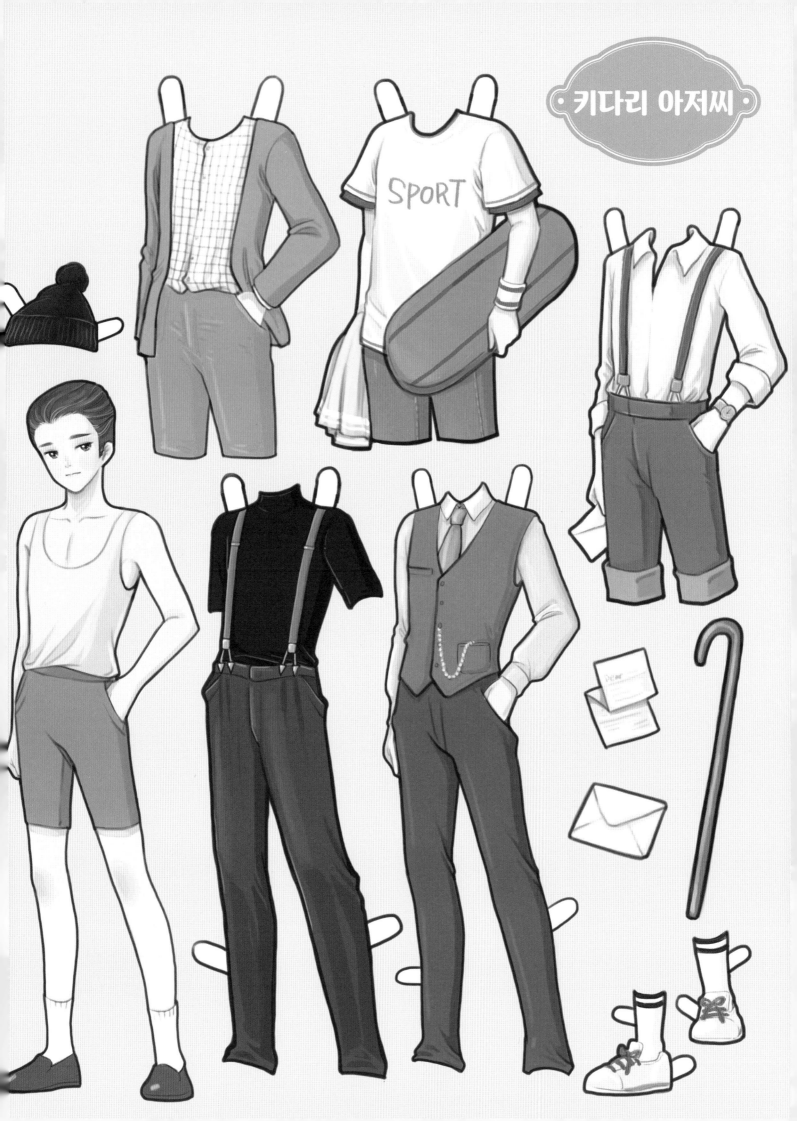

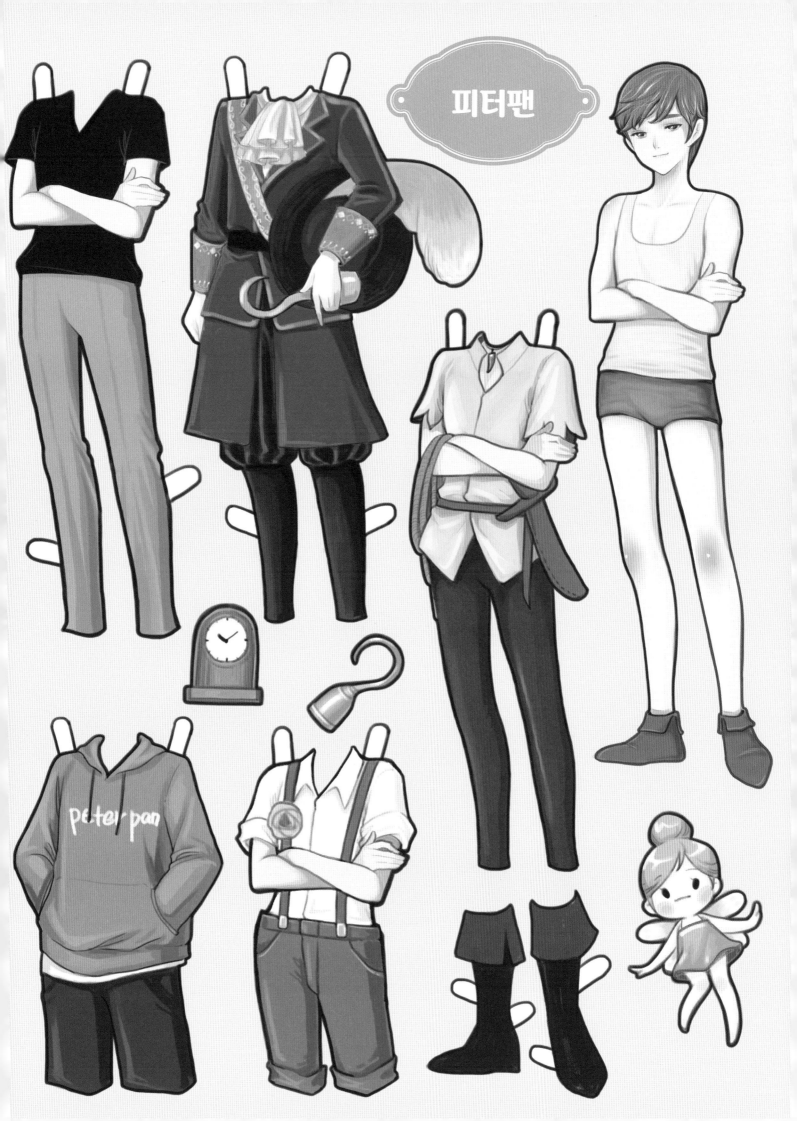

피터팬

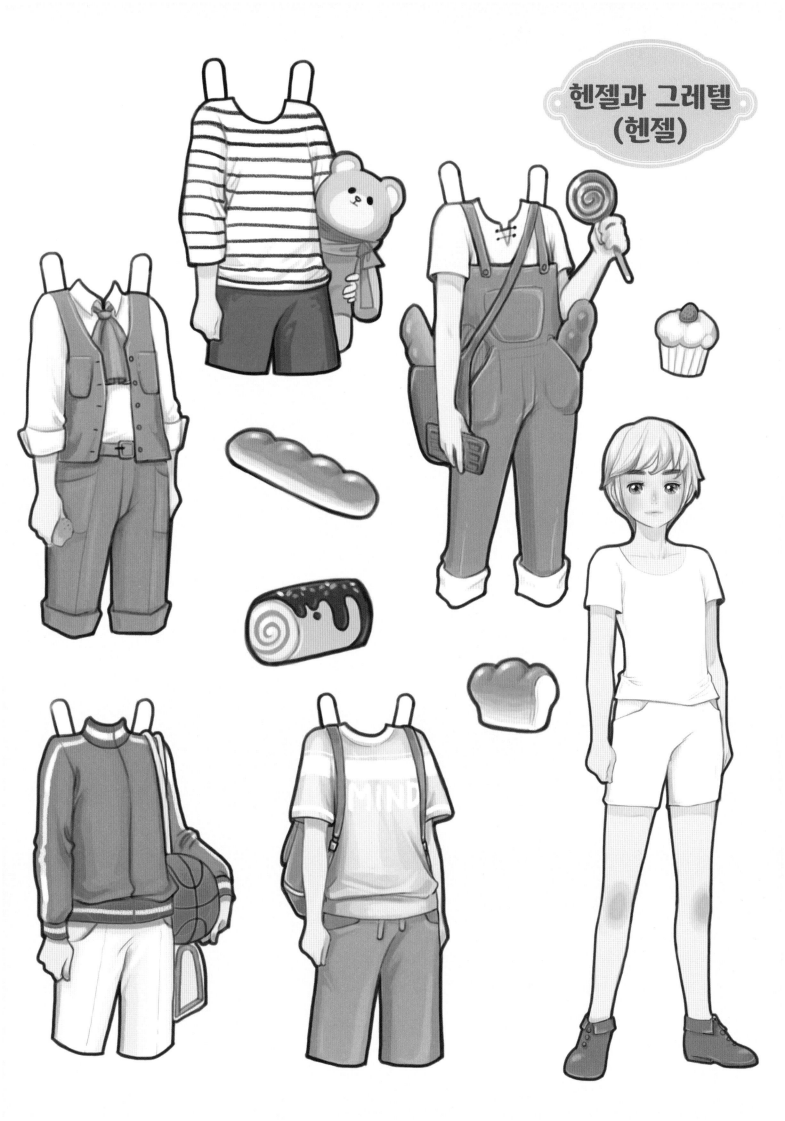

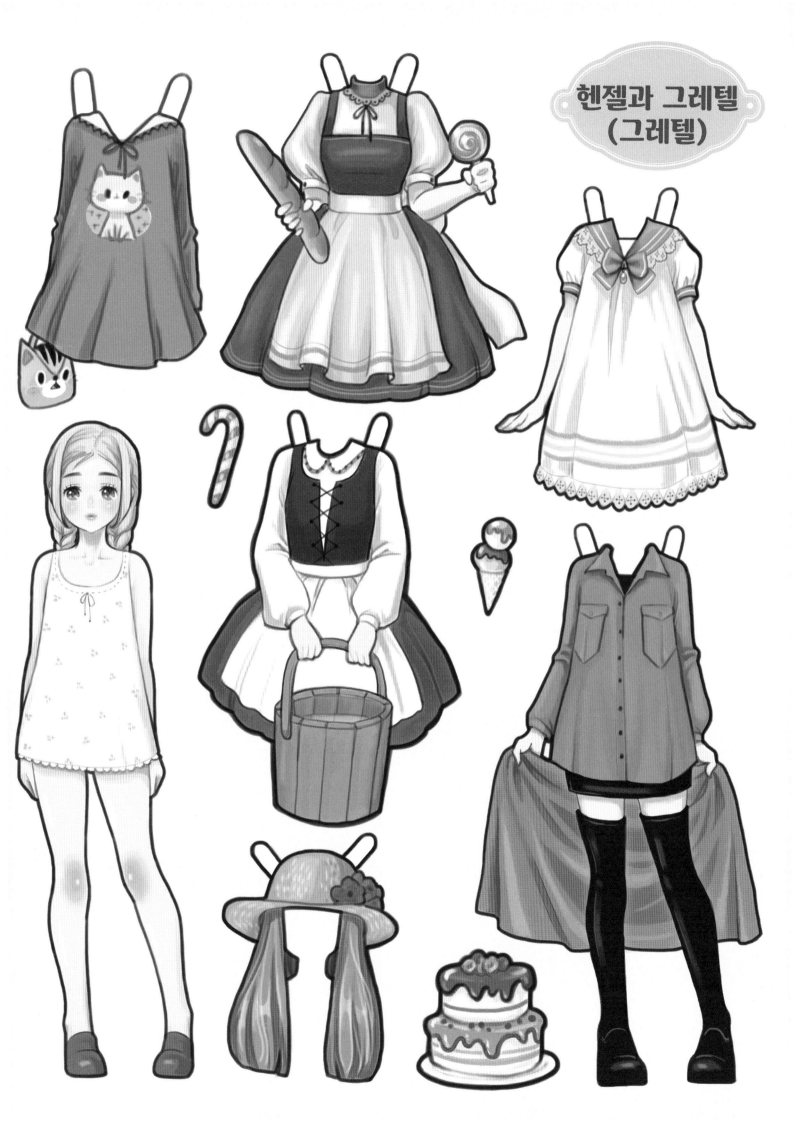

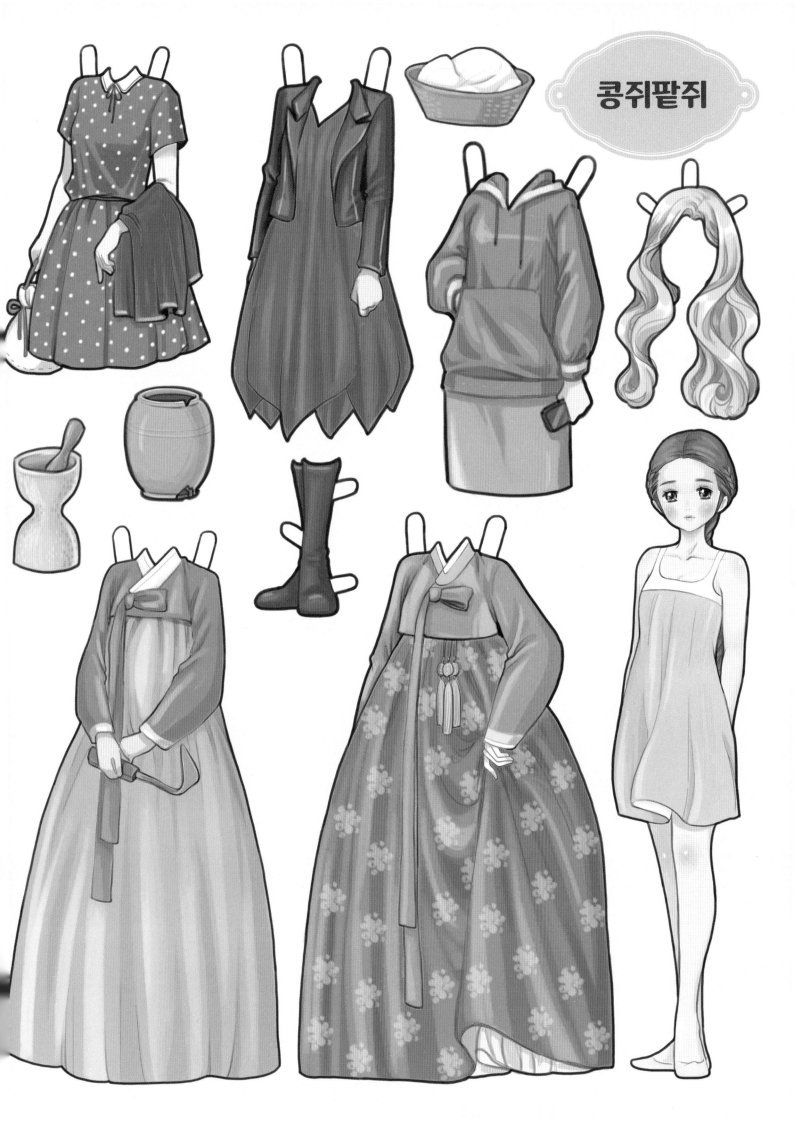

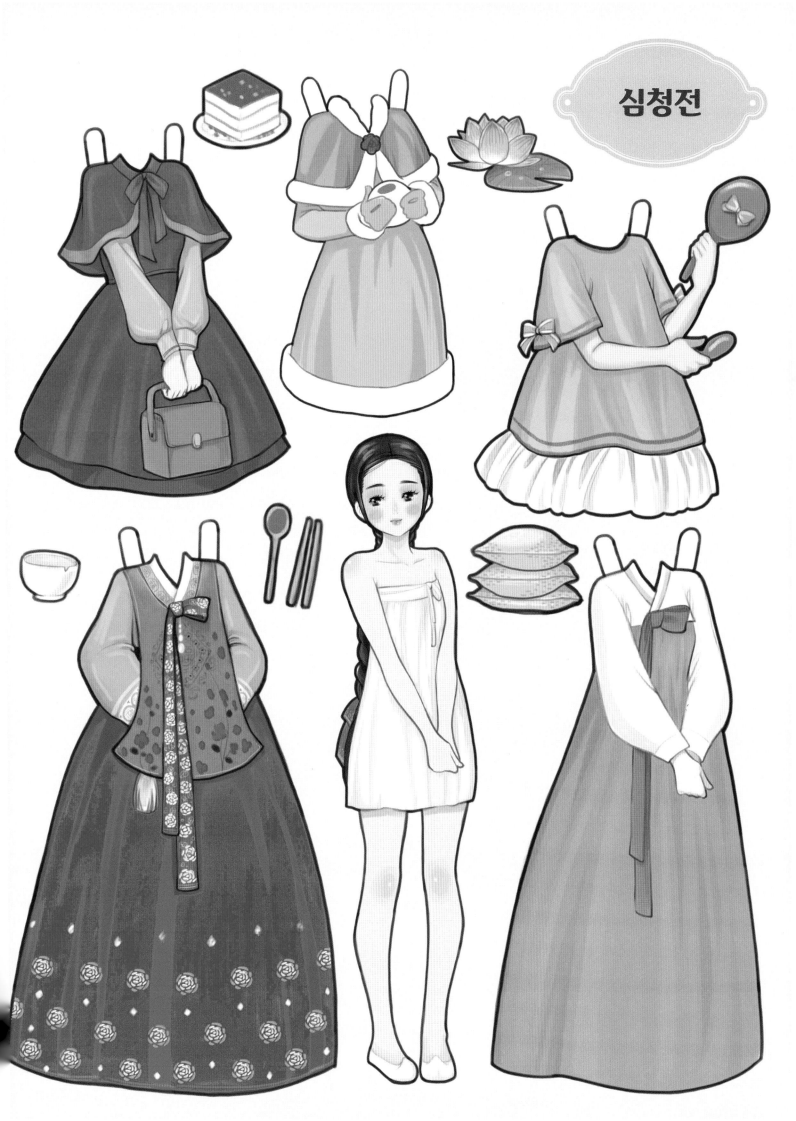

심청전

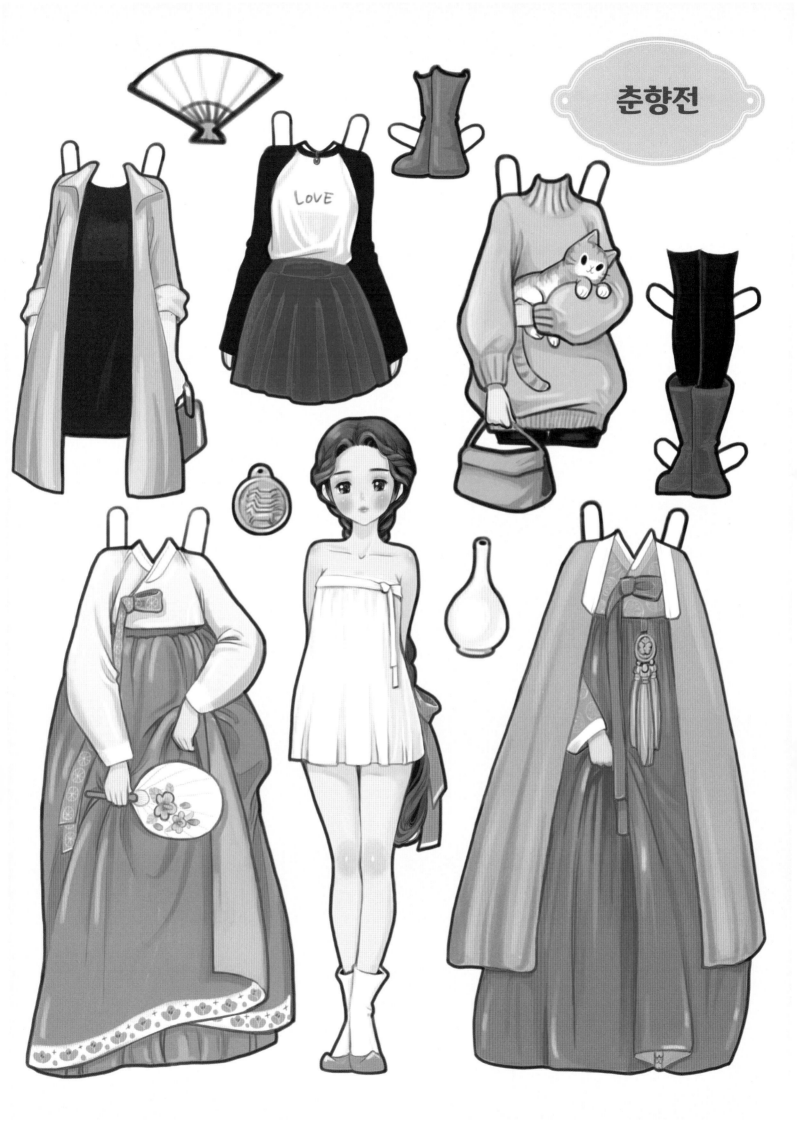

춘향전

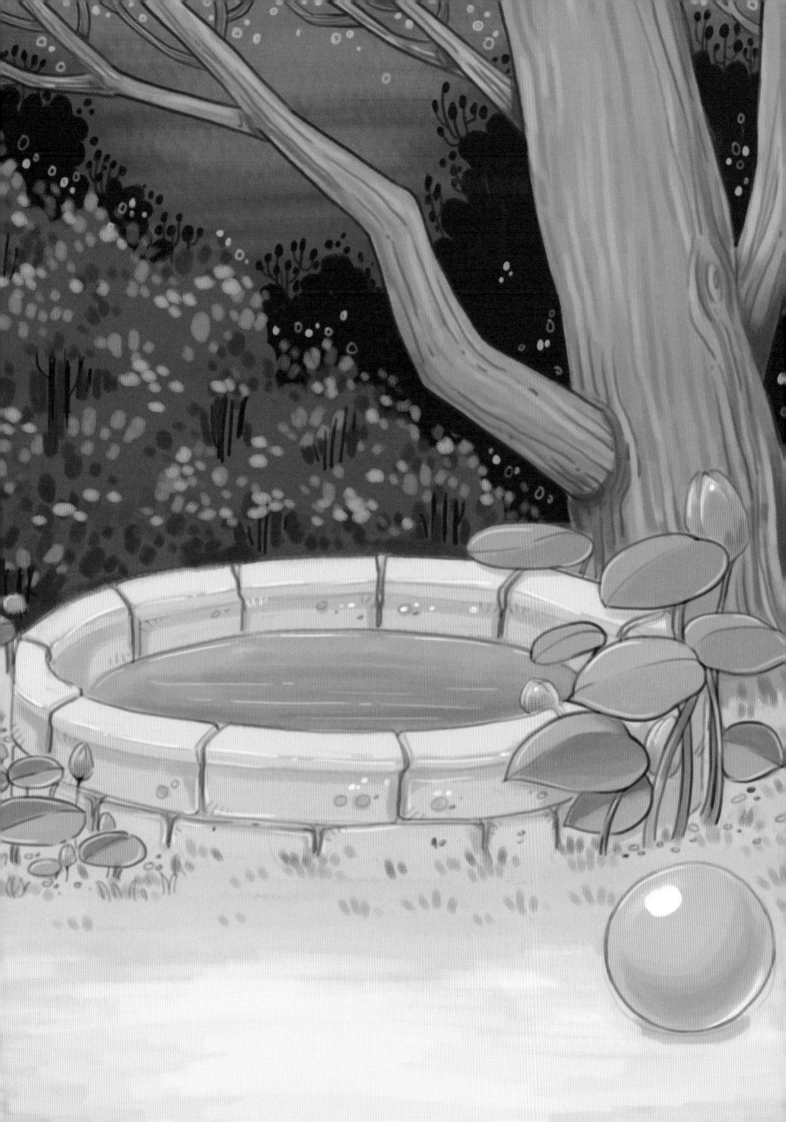

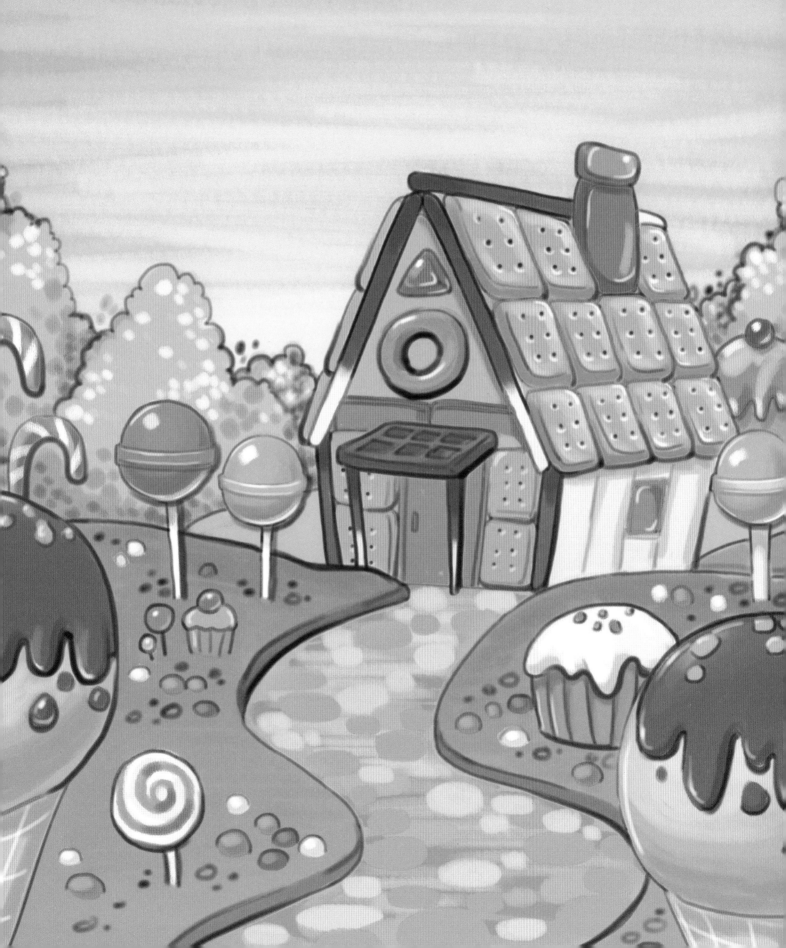

지은이 박수현(애플호롱)

소녀그림과 동화, 고양이를 좋아하는 일러스트레이터이다.
파워블로거로서 손그림, 사진, 핸드메이드, 먹는 것에도 관심이 많다.
종이인형과 수제스티커를 굉장히 좋아한다. 블로그와 인스타, 유튜브를 통해
다양한 일러스트로 사람들과 소통한다.

blog blog.naver.com/horong95
instagram www, instagram.com/applehorong
youtube www.youtube.com/applehorong

애플호롱의
명작동화
종이인형

초판 1쇄 발행 2019년 10월 18일
초판 3쇄 발행 2020년 12월 15일

지은이 박수현

발행인 장상진
발행처 (주)경향비피
등록번호 제2012-000228호
등록일자 2012년 7월 2일

주소 서울시 영등포구 양평동 2가 37-1번지 동아프라임밸리 507-508호
전화 1644-5613 | **팩스** 02) 304-5613

ISBN 978-89-6952-363-1 13650

©박수현